海峡出版发行集团 | 福建美术出版社
THE STRAITS PUBLISHING & DISTRIBUTING GROUP | FUJIAN FINE ARTS PUBLISHING HOUSE

唯美 白描精选

热带植物 四

● 刘秋阳 绘

海峡出版发行集团 | 福建美术出版社
THE STRAITS PUBLISHING & DISTRIBUTING GROUP | FUJIAN FINE ARTS PUBLISHING HOUSE

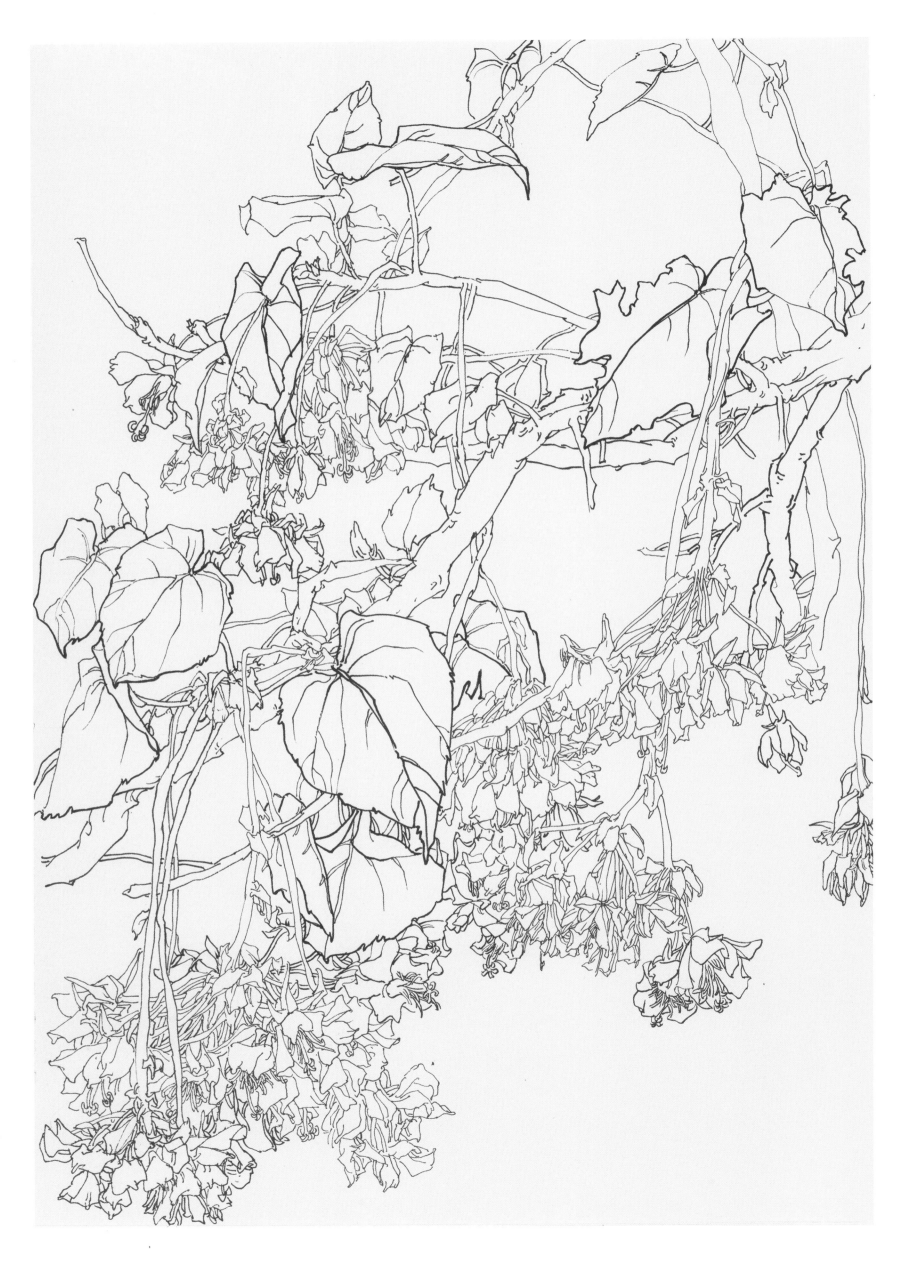

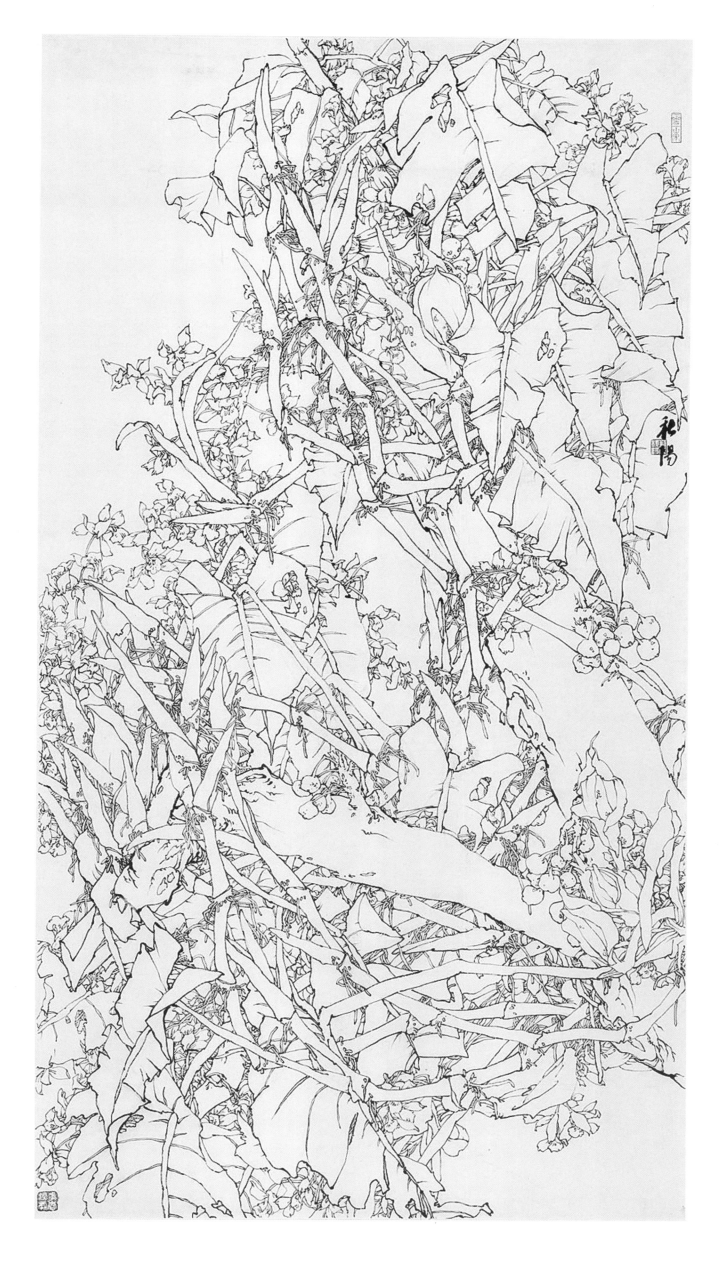

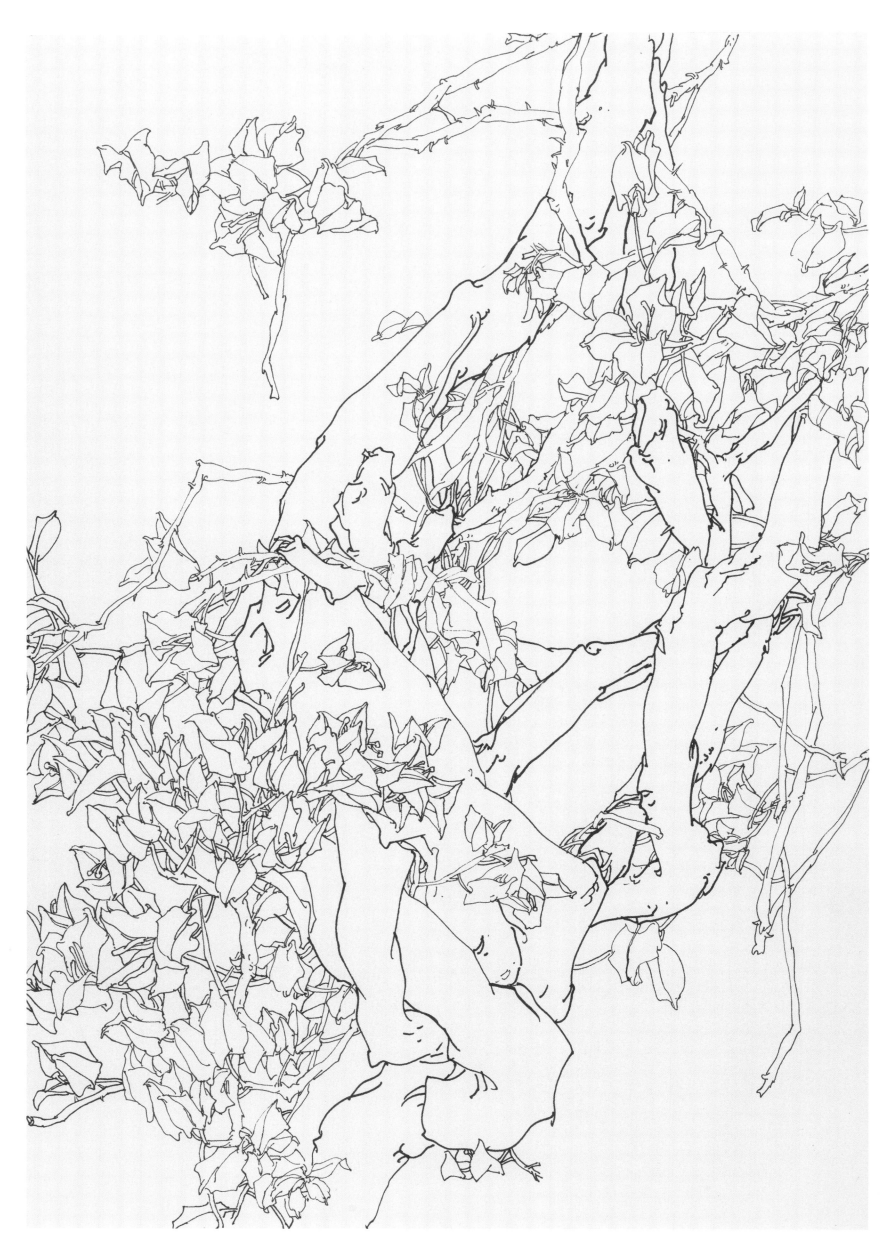

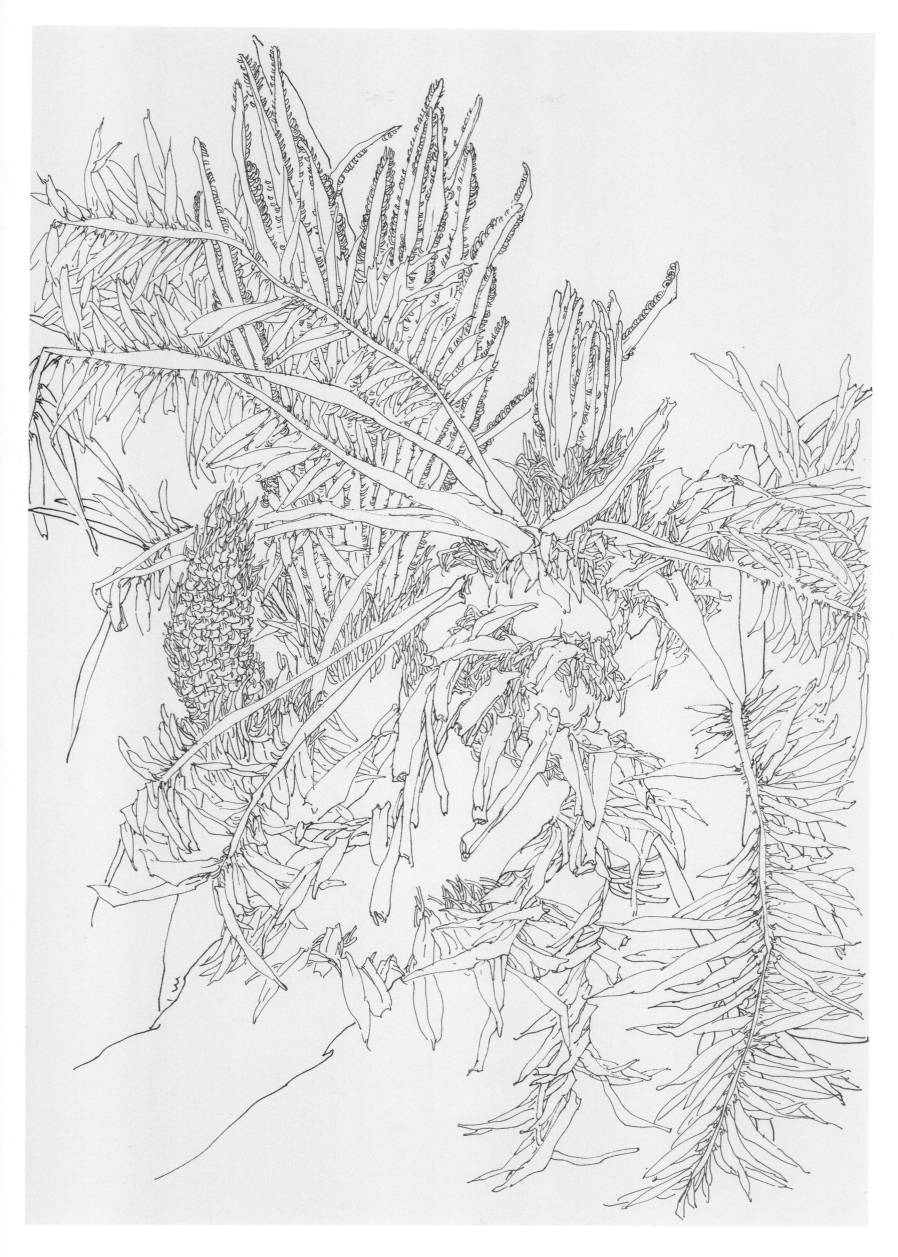

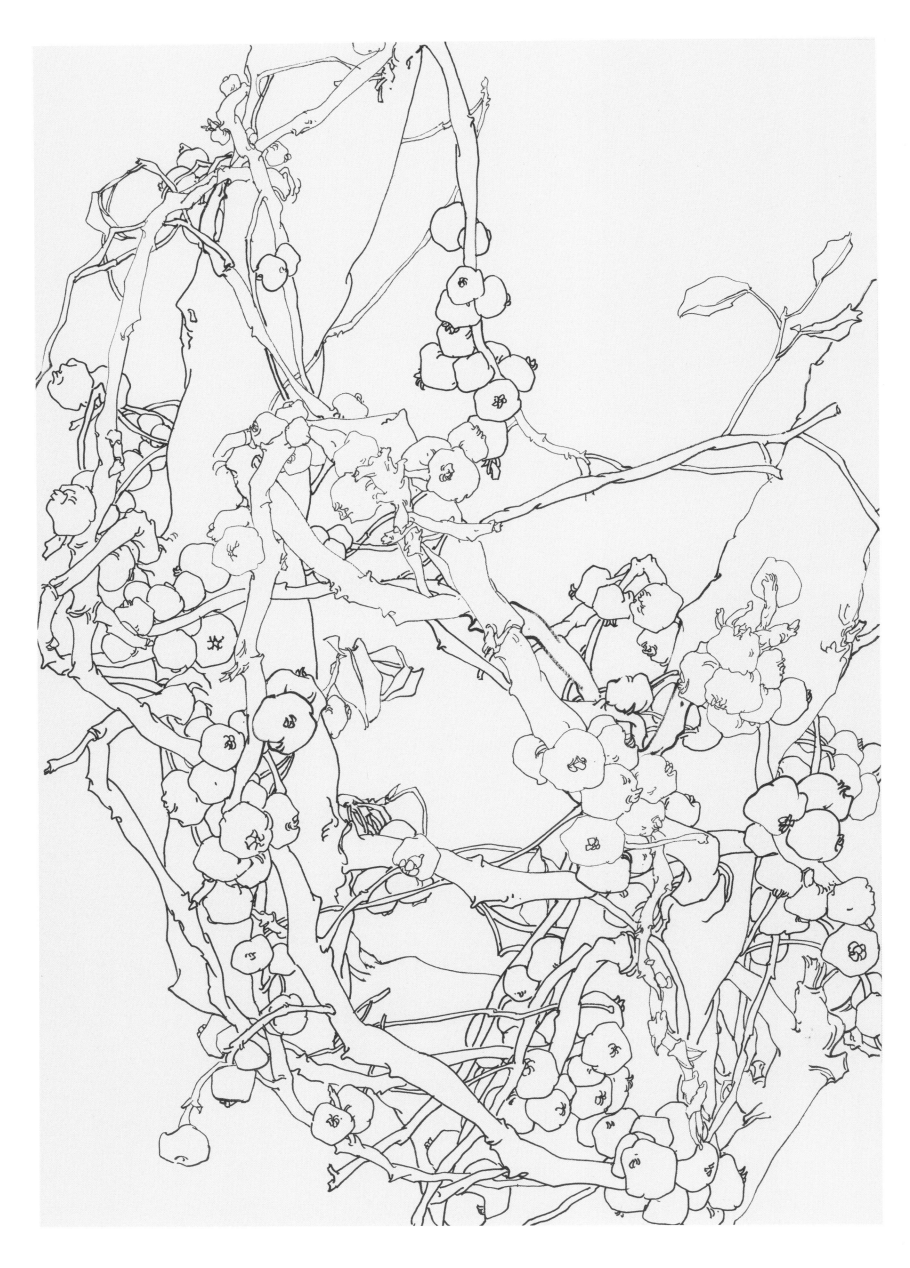

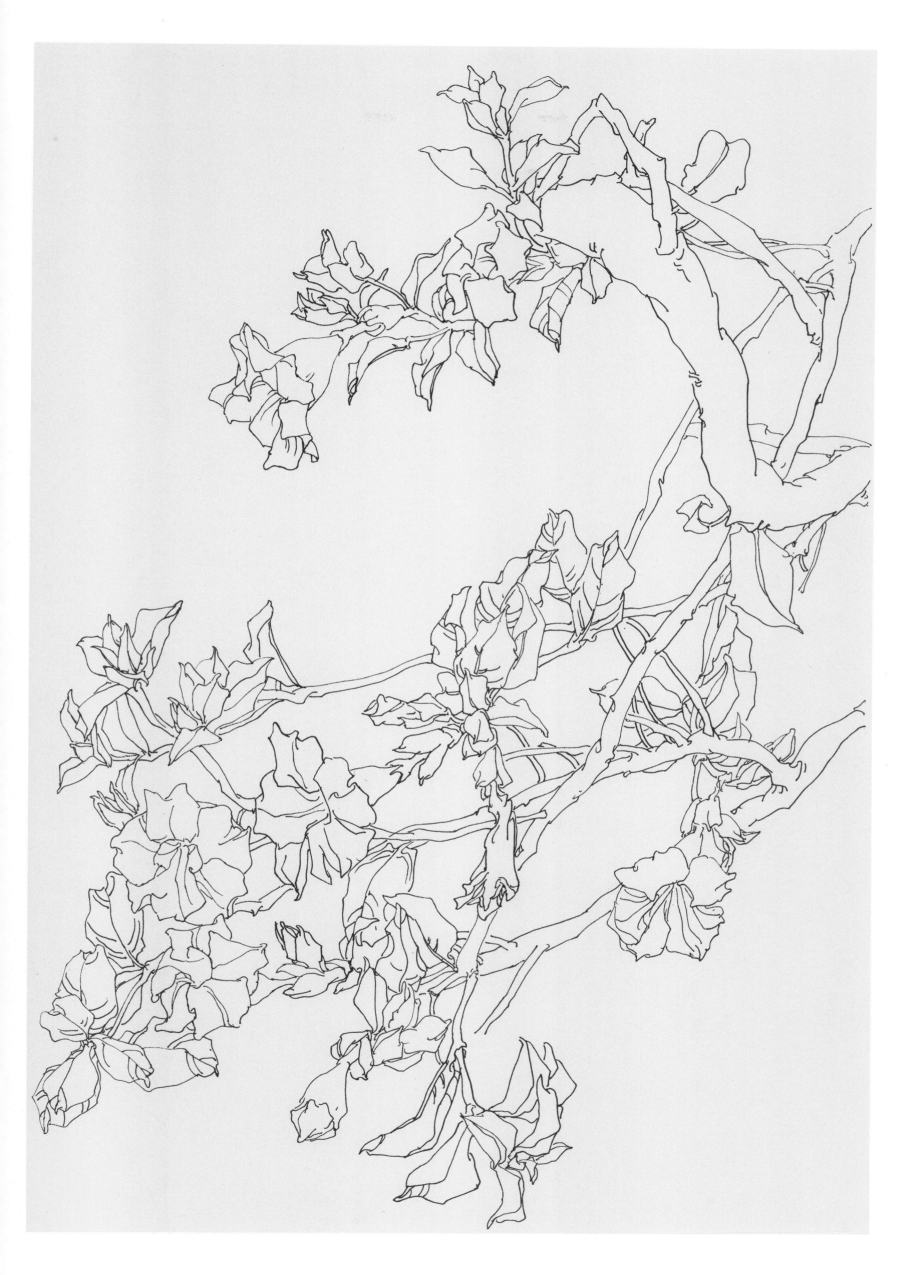

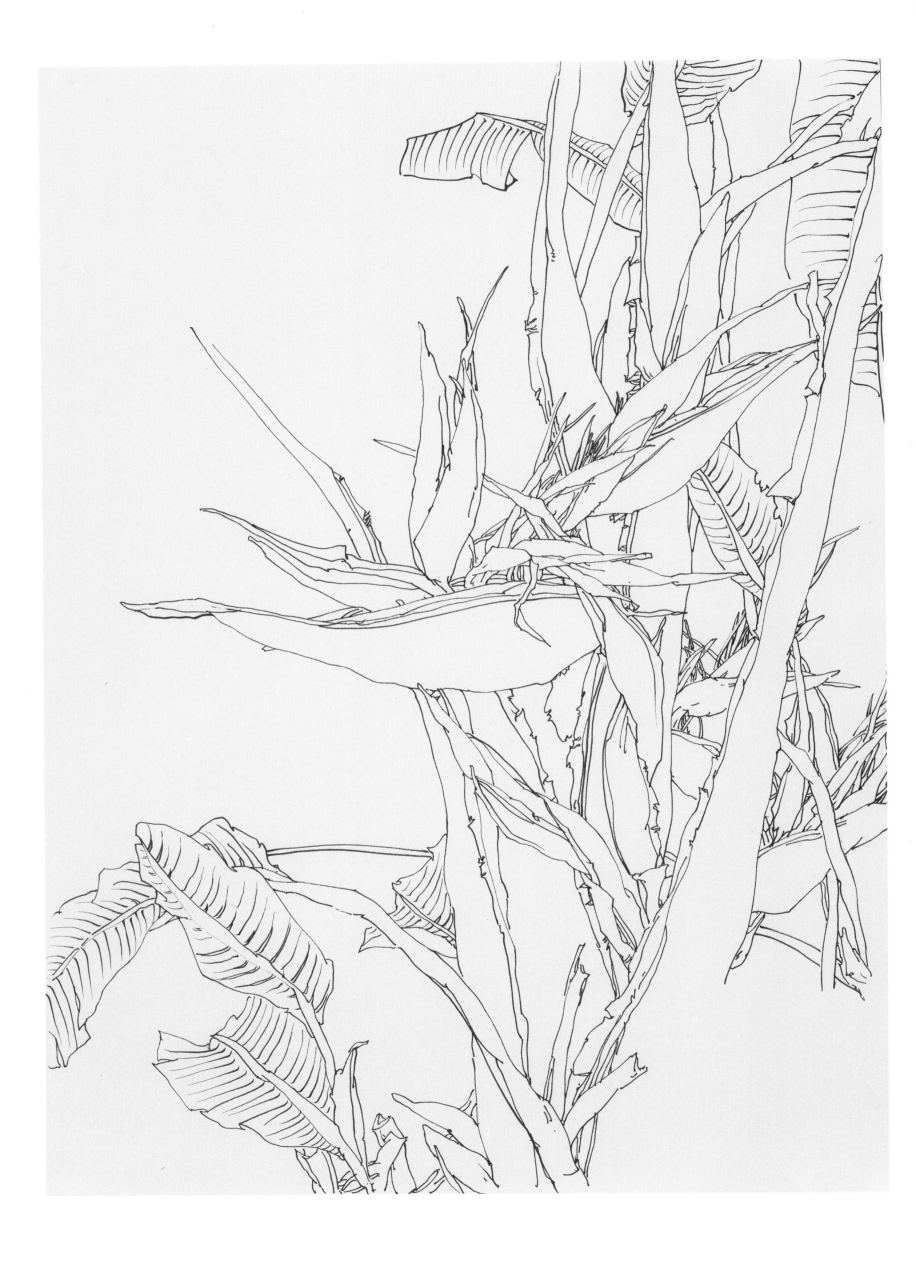

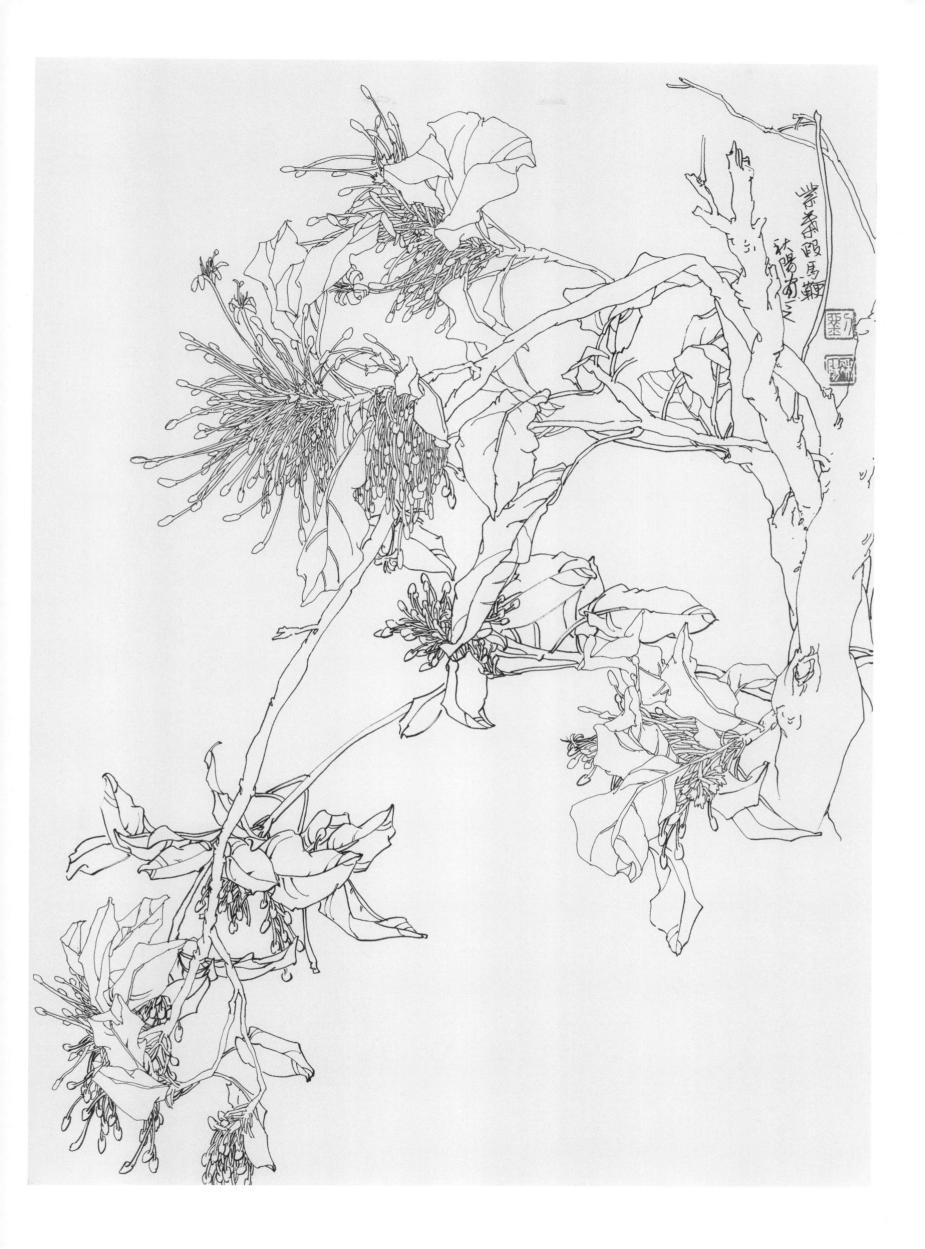

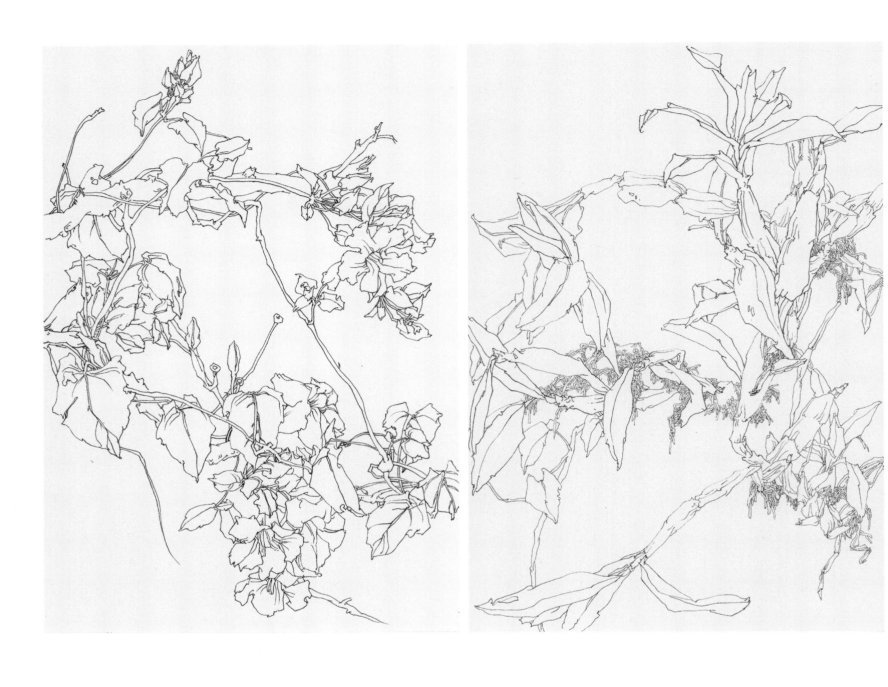

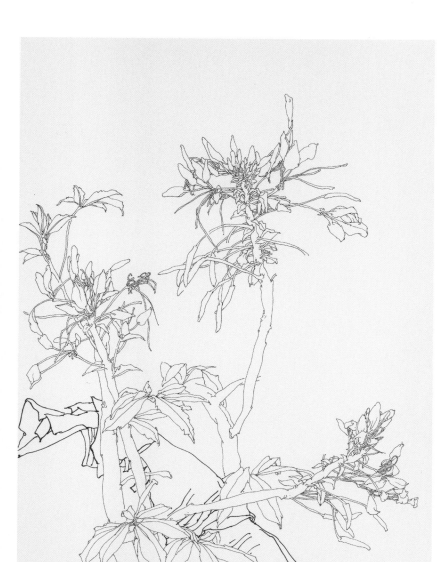

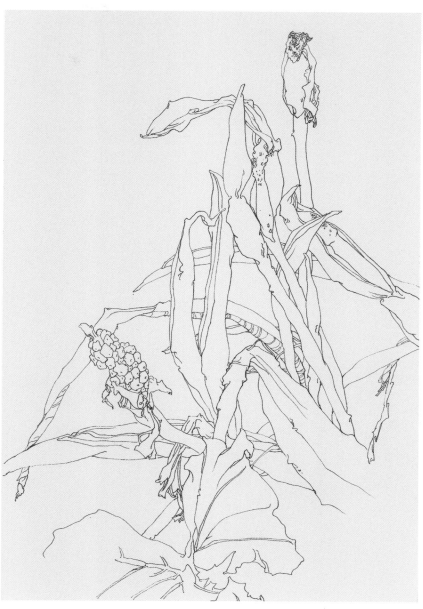

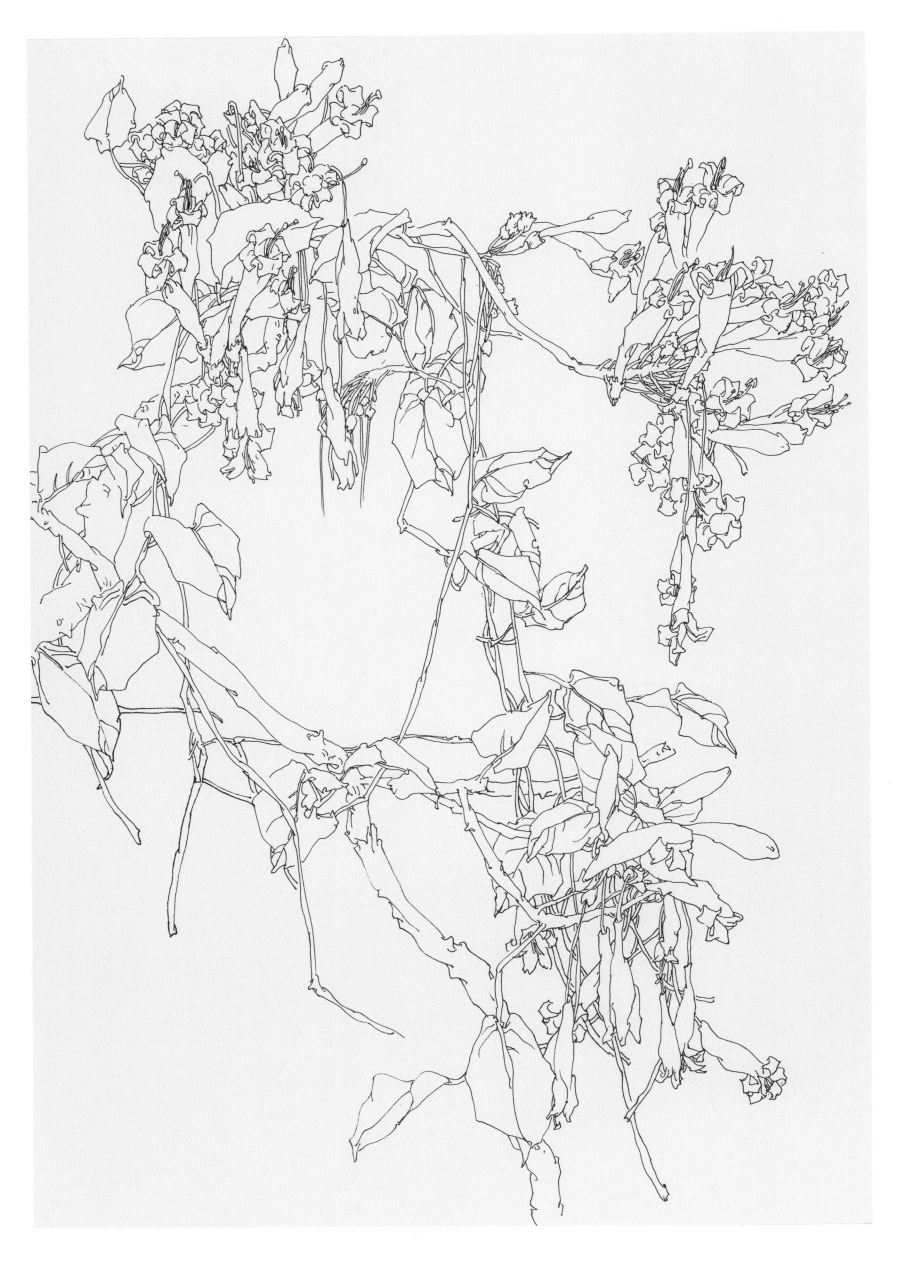

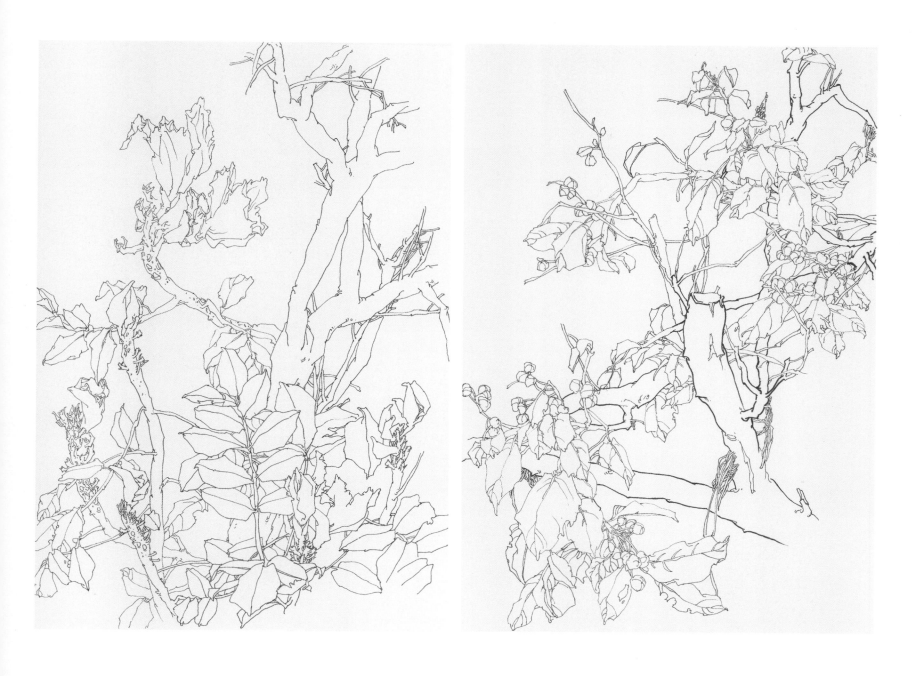

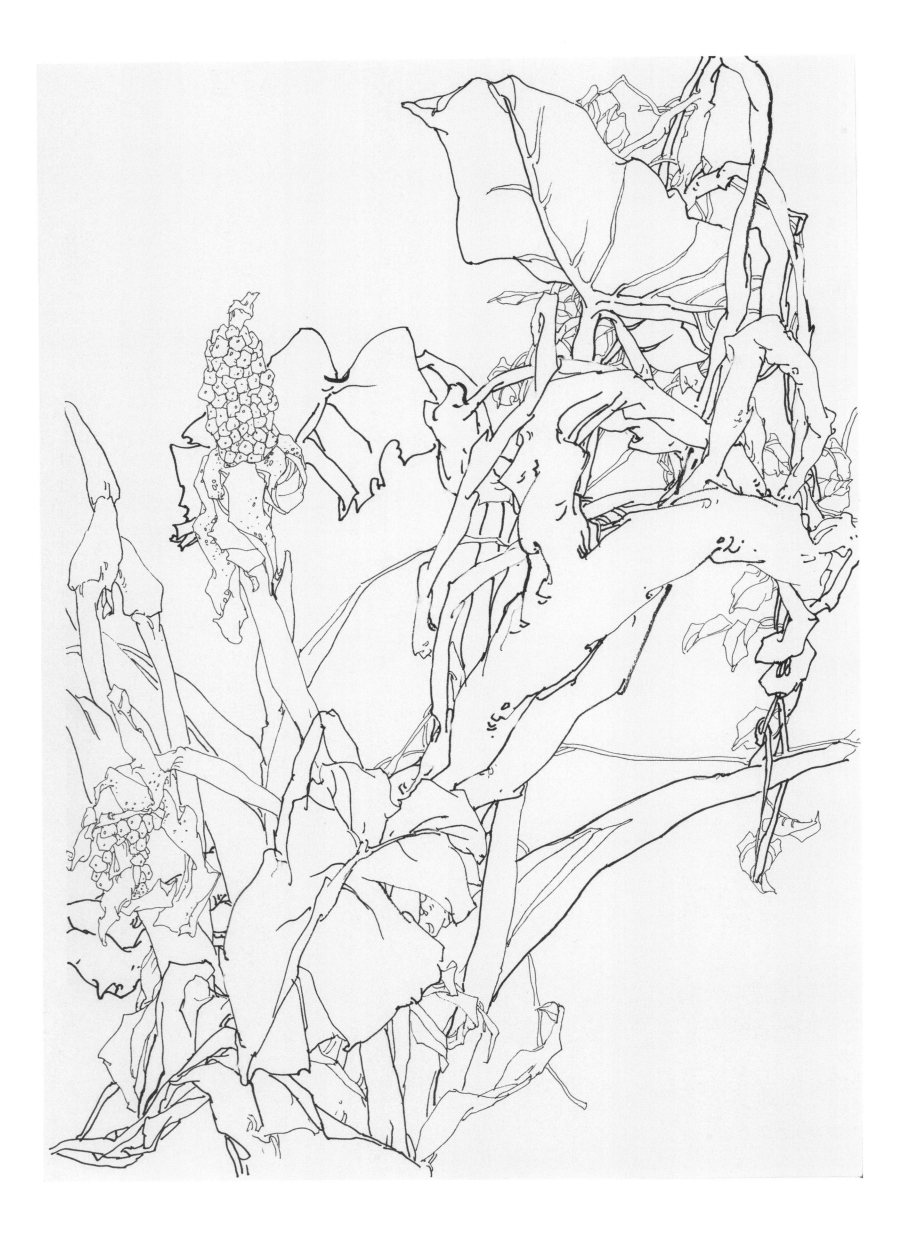

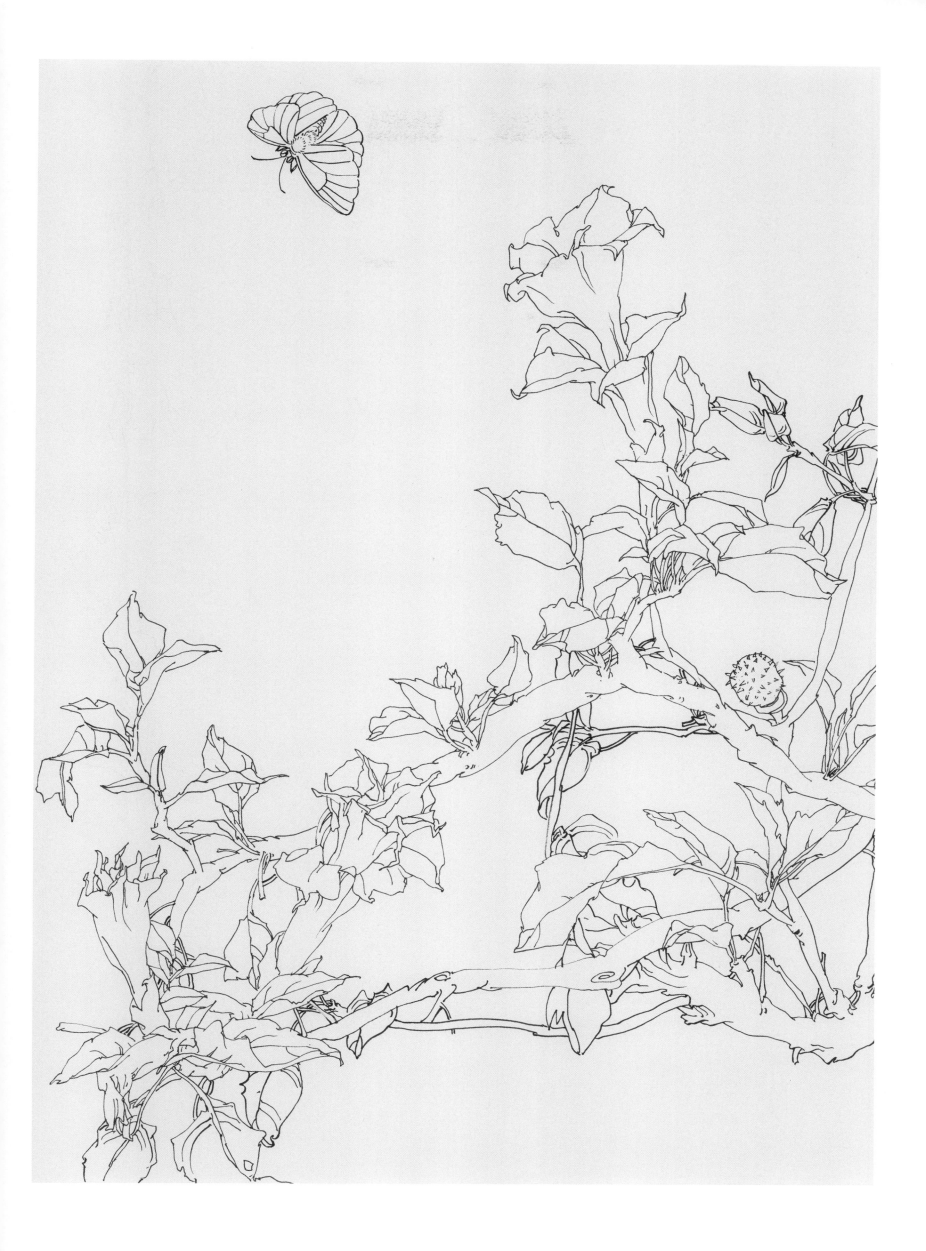

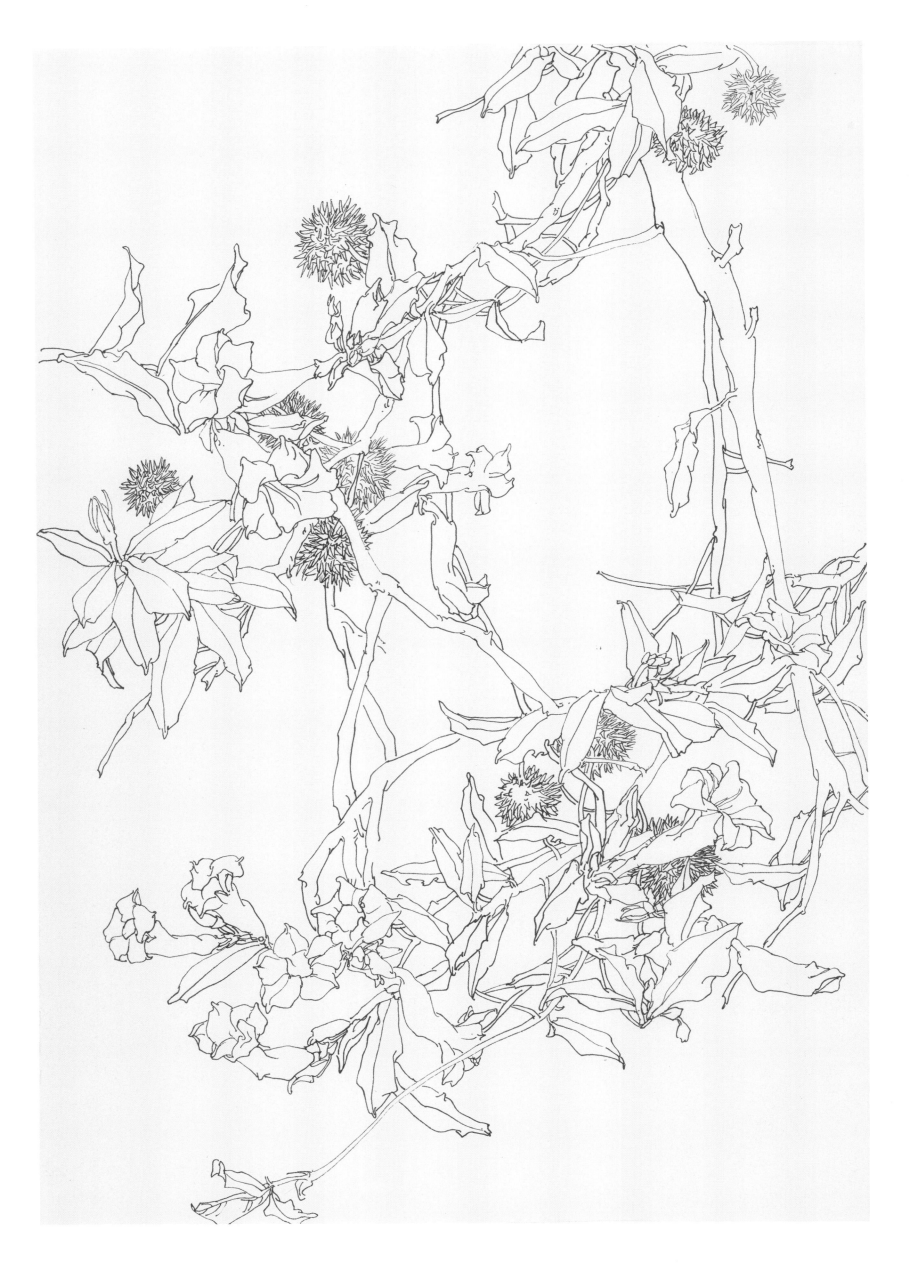

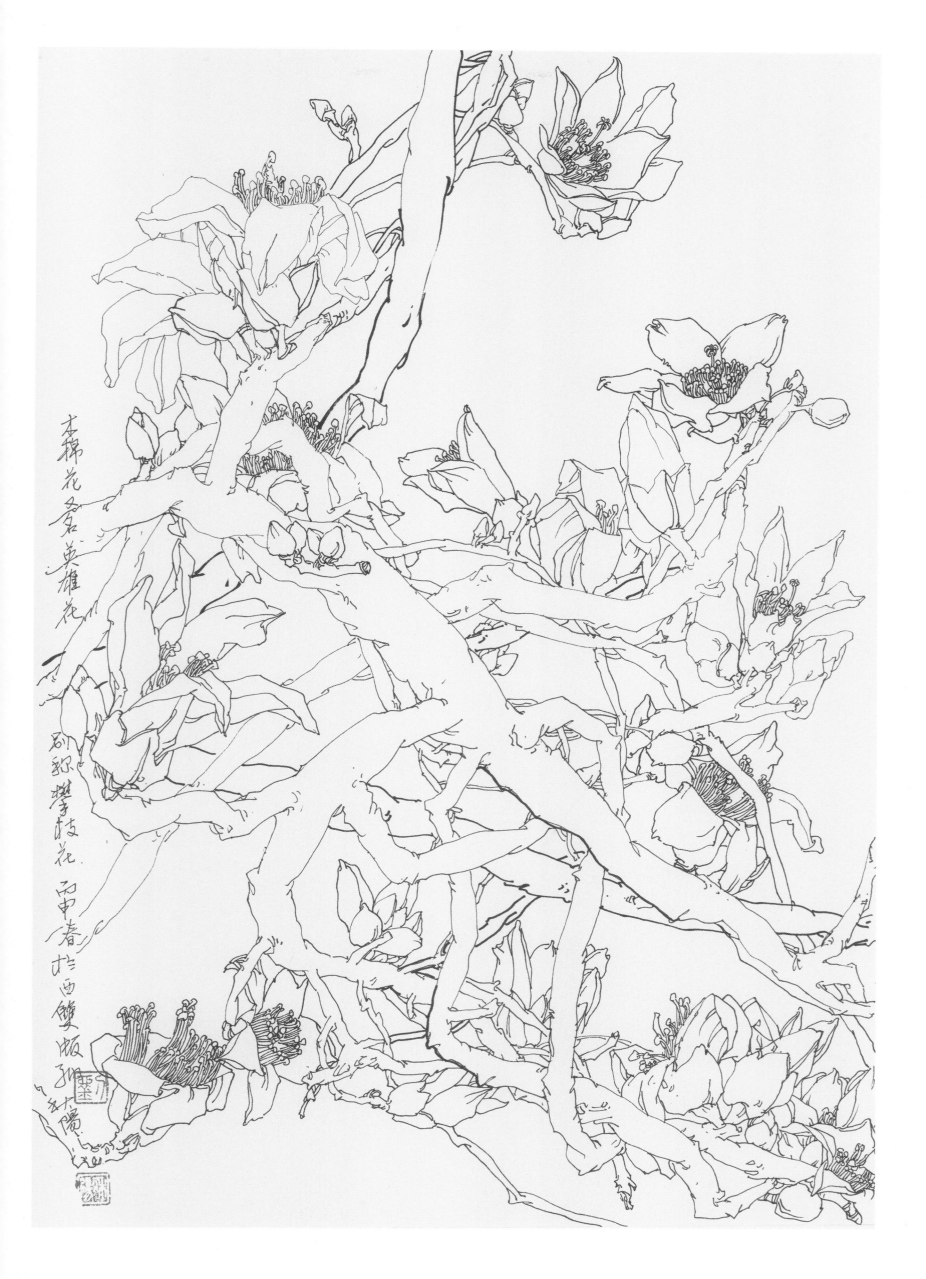

木棉花多名英雄花

别称攀枝花 丙申春於西雙版納 孙世陽

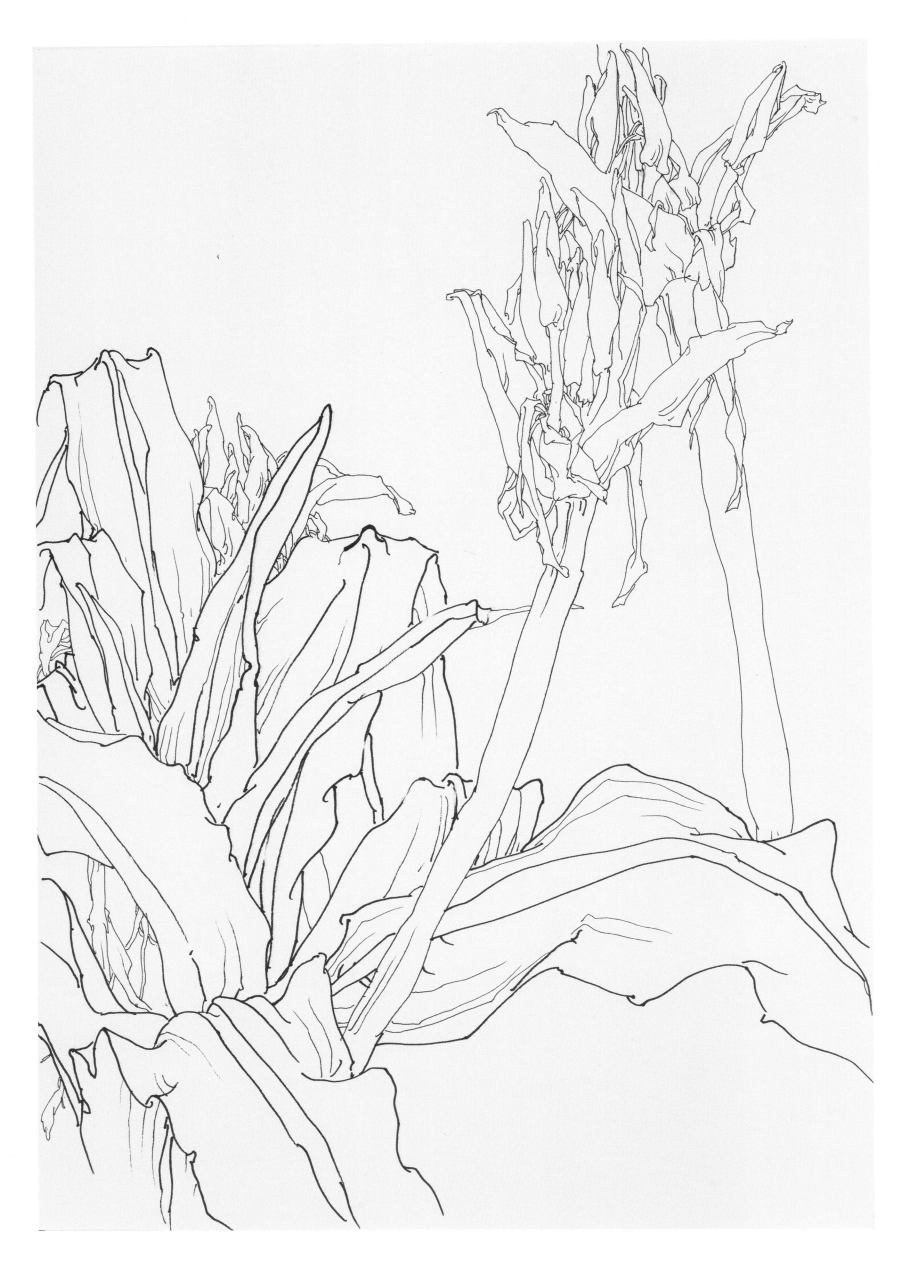

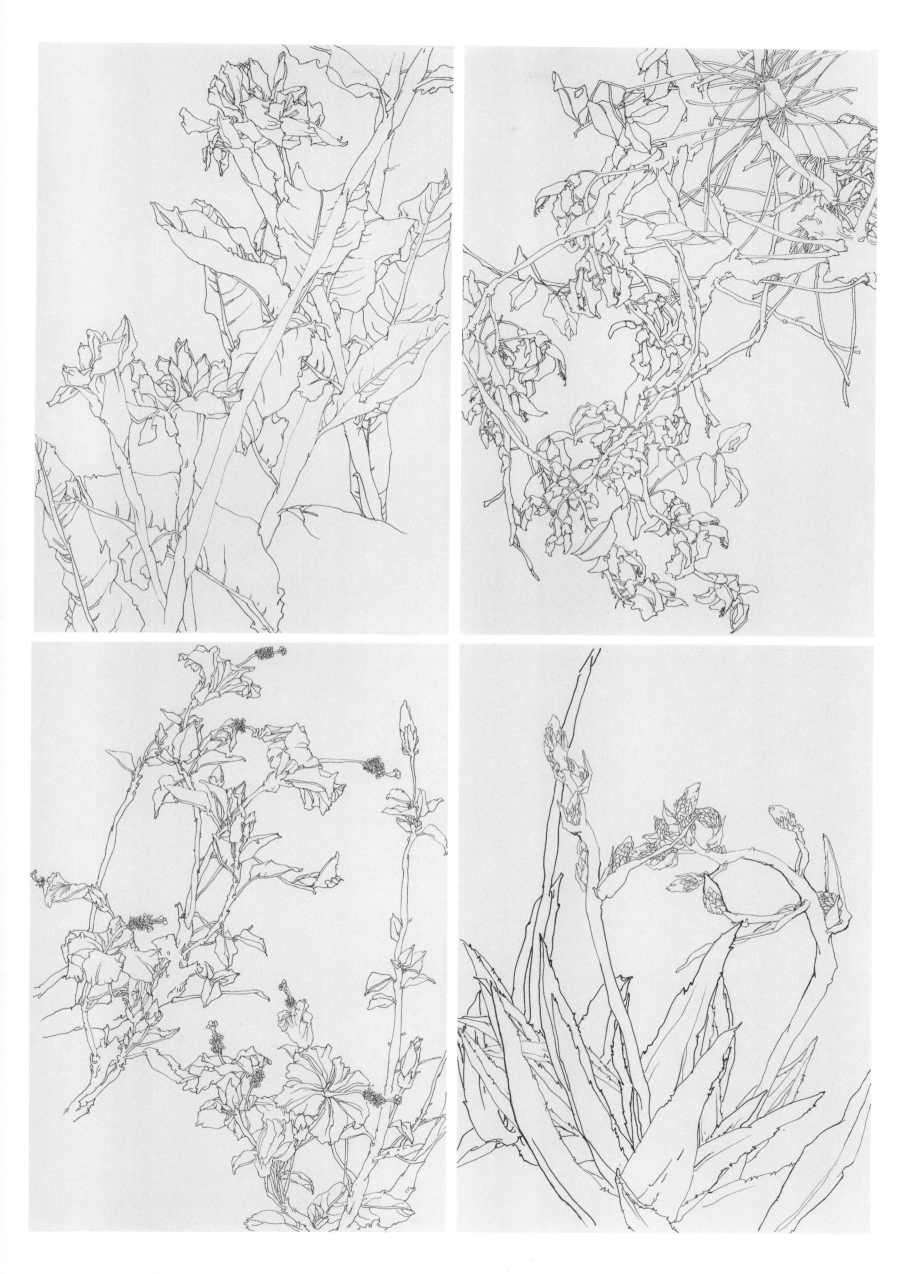

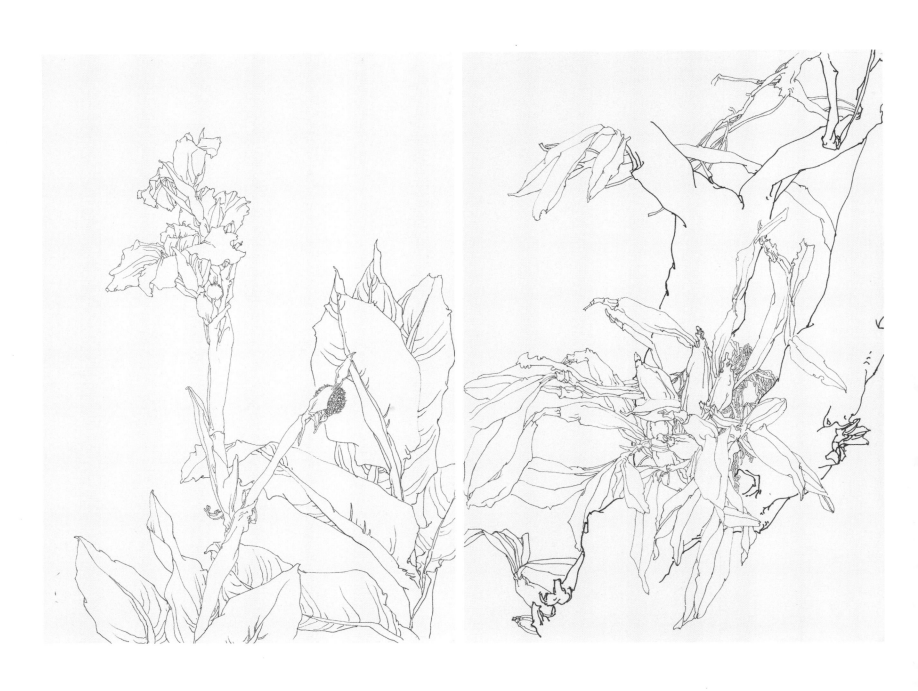

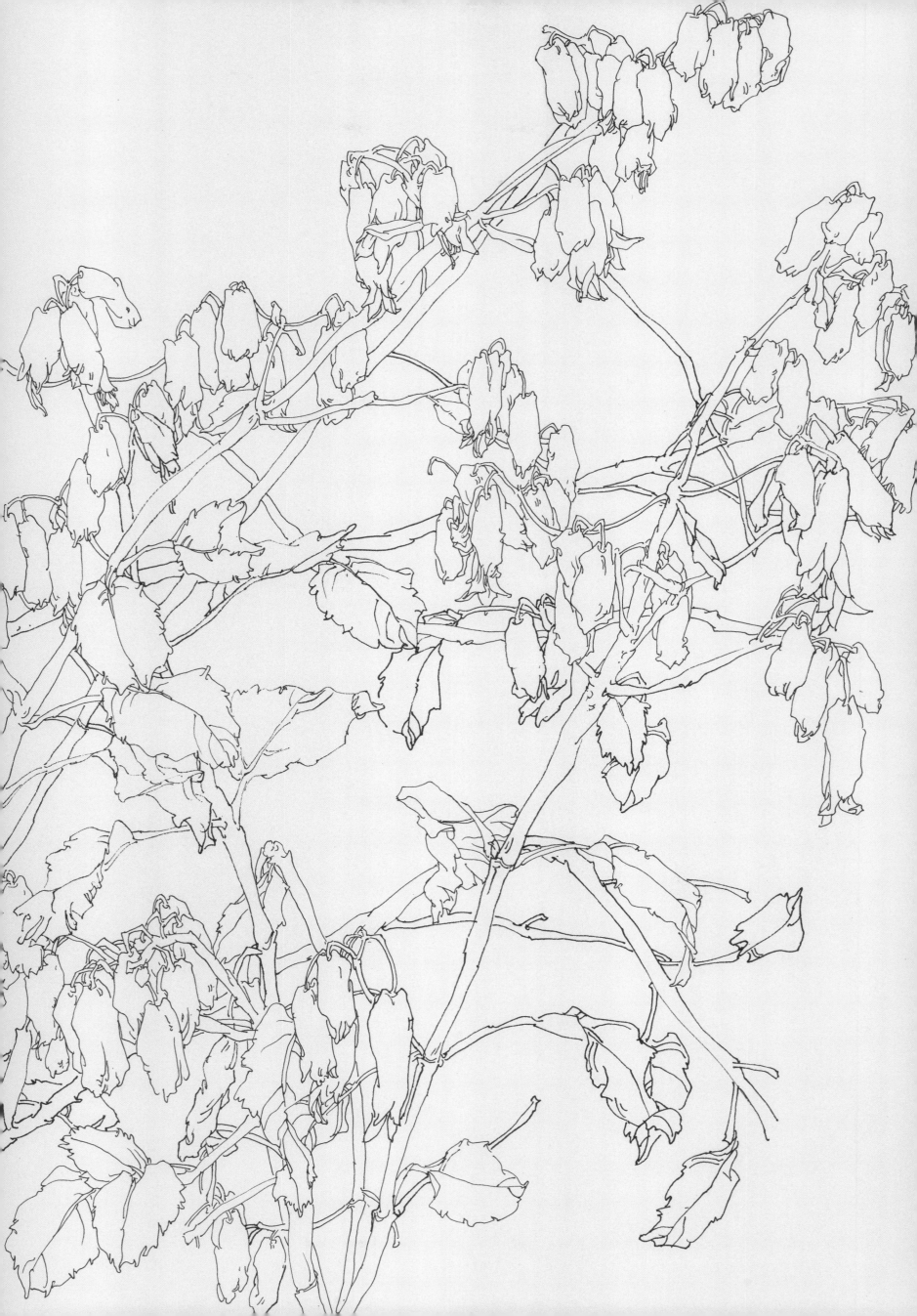

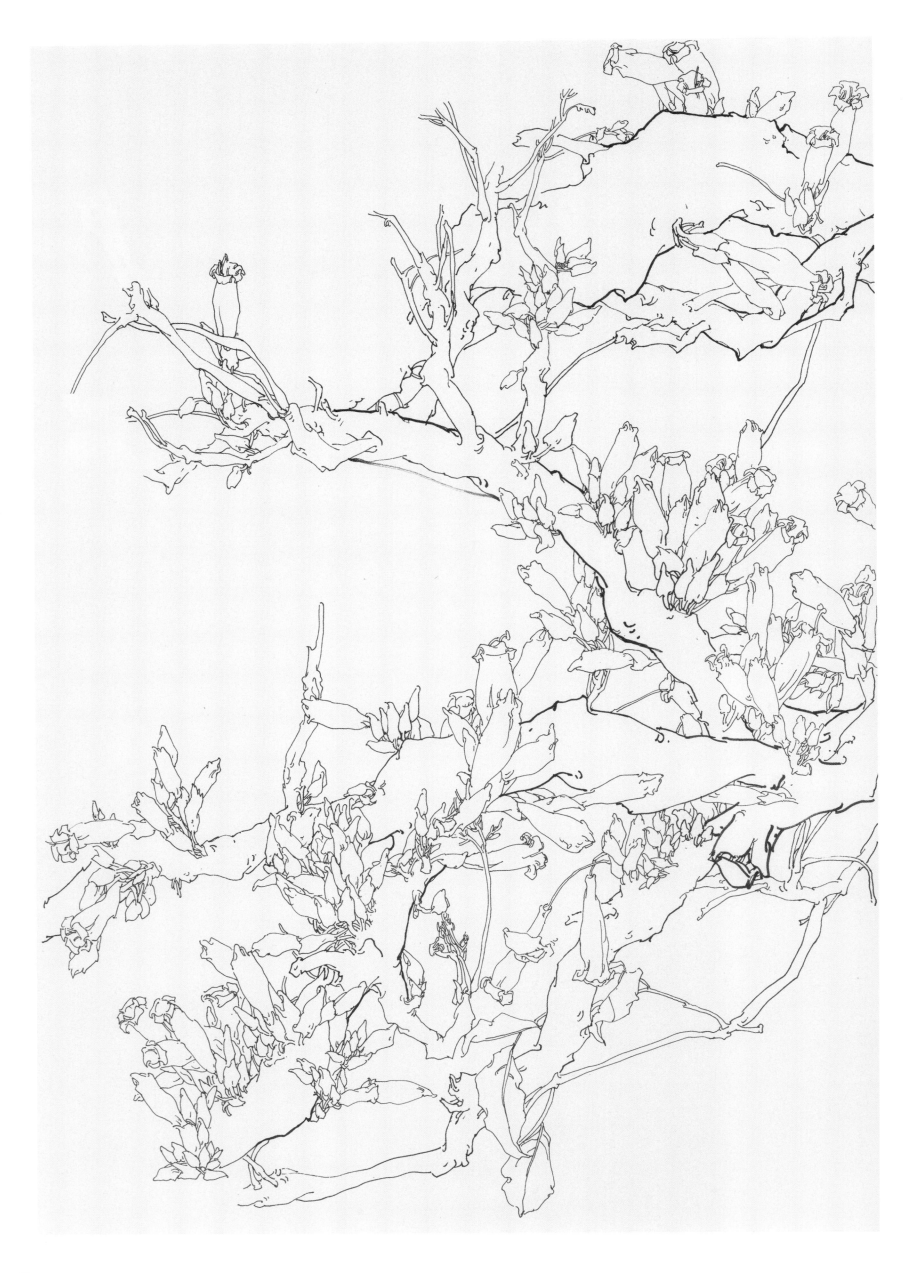

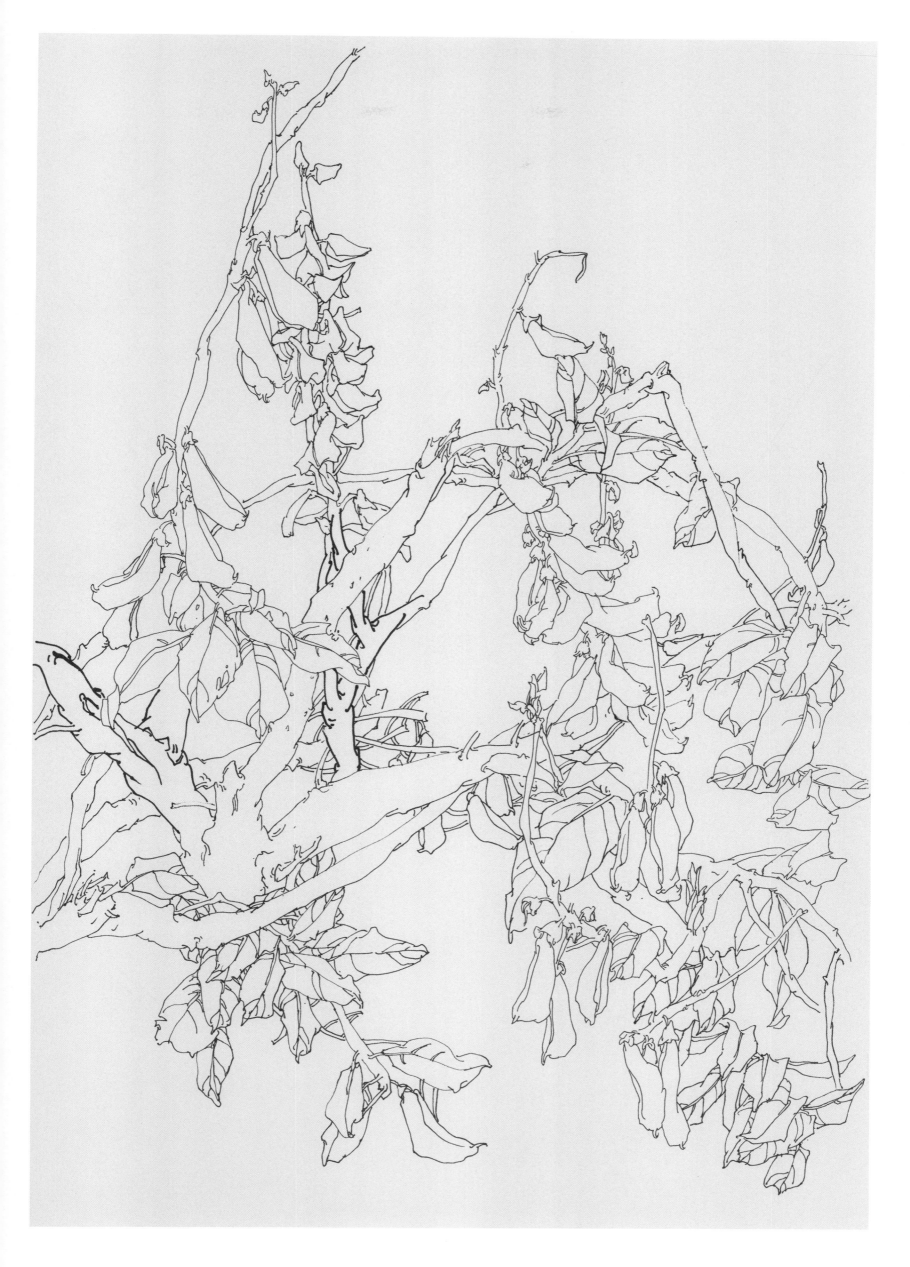

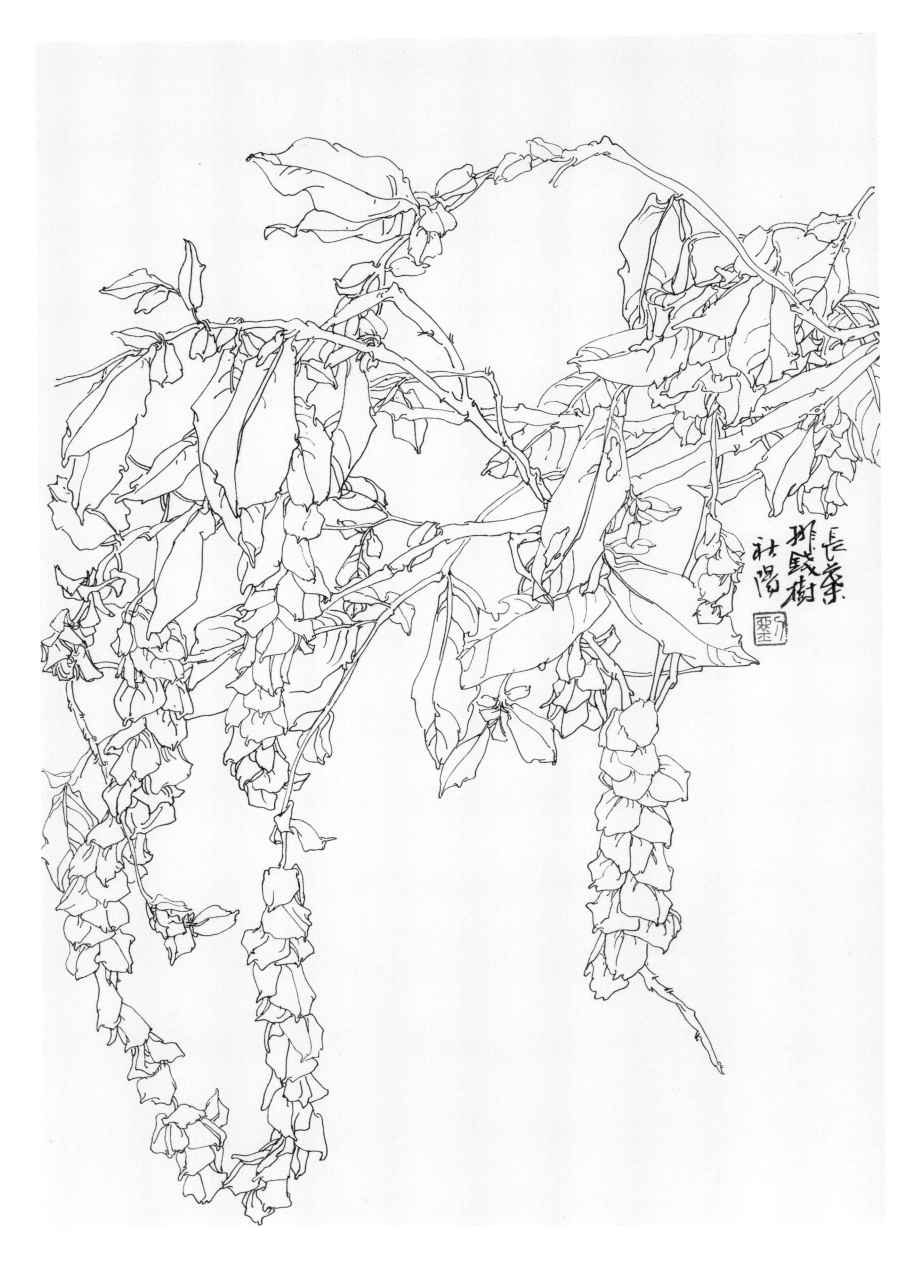

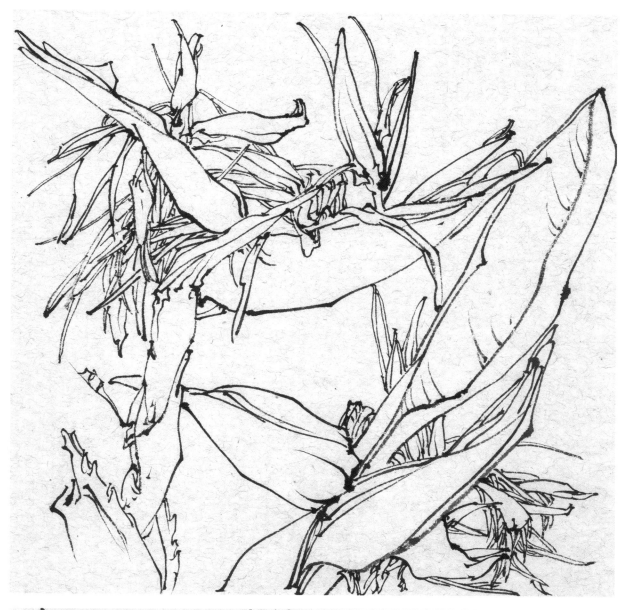

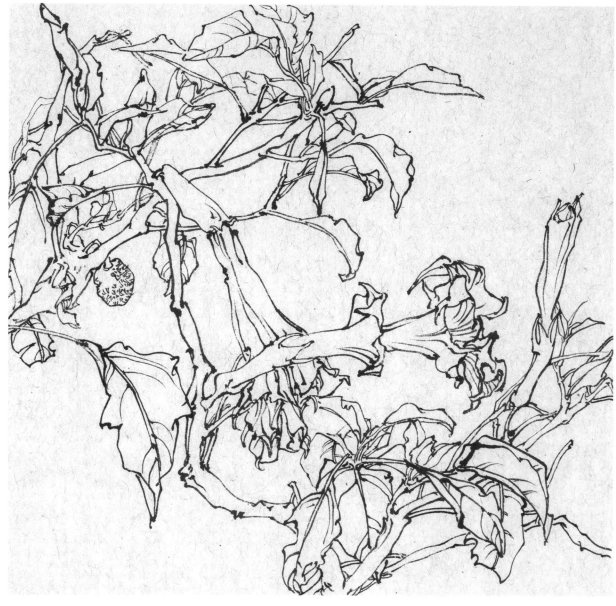

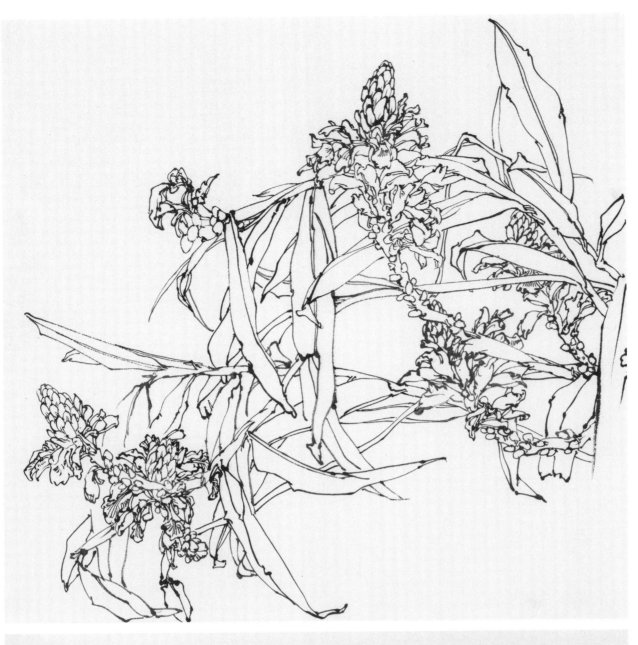

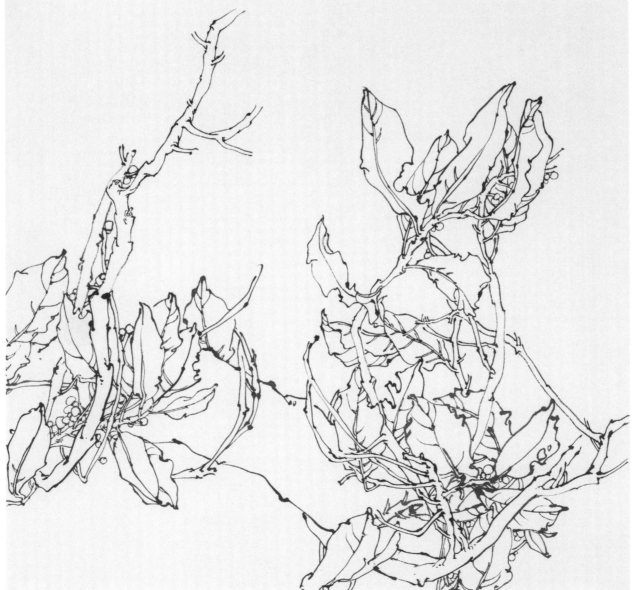

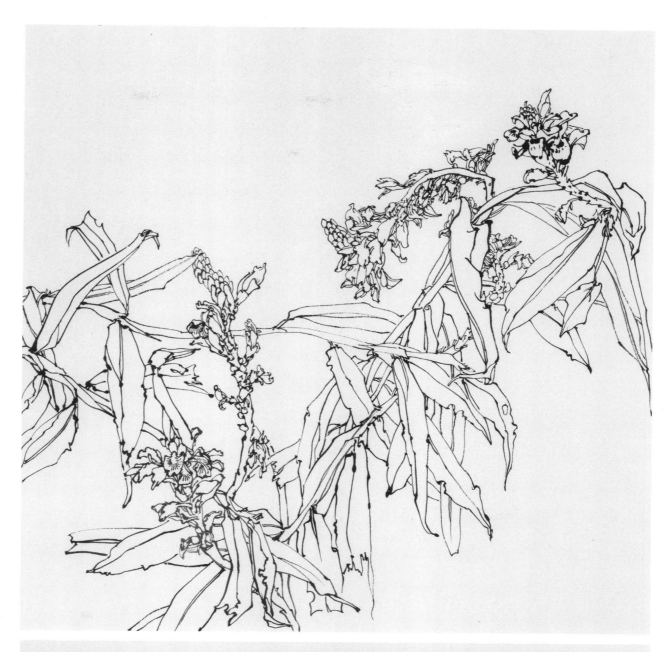

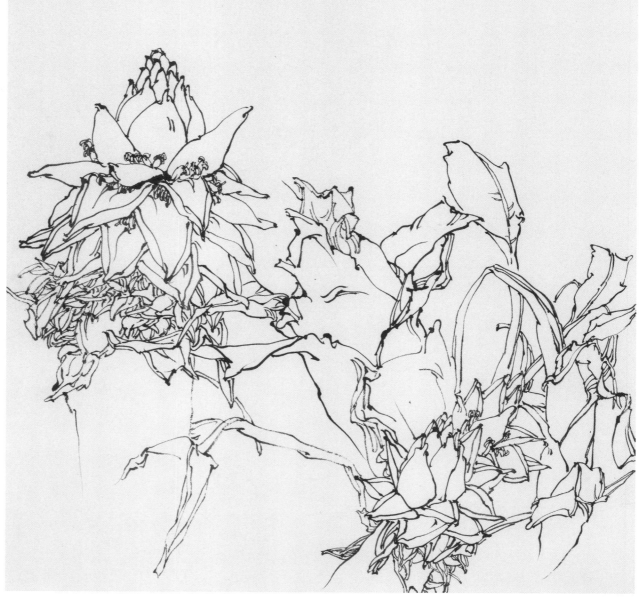

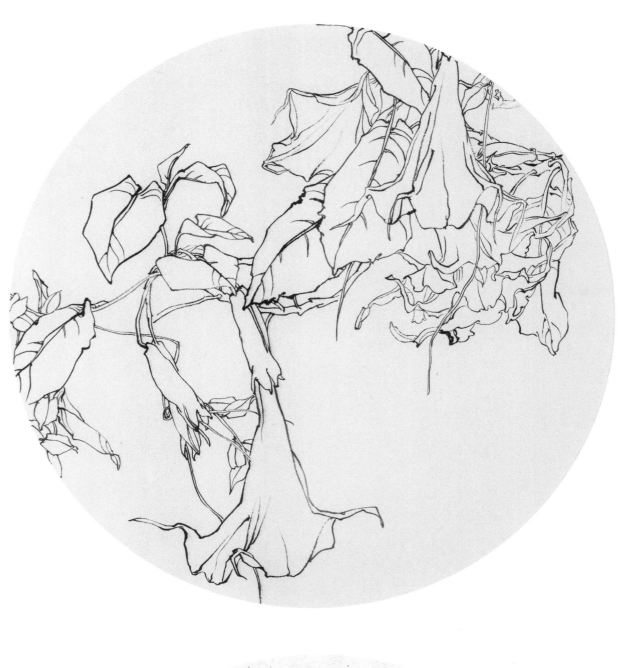

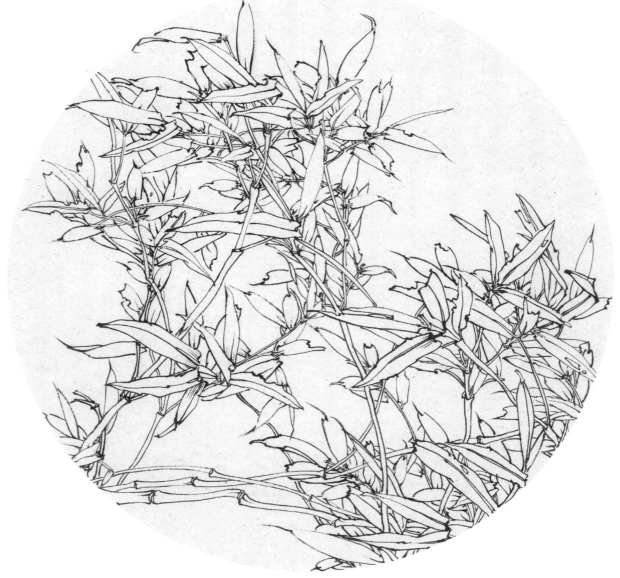

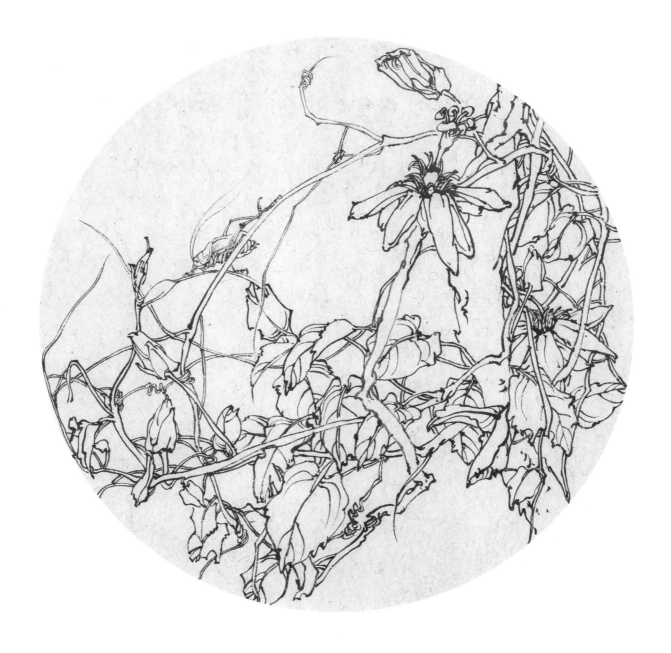

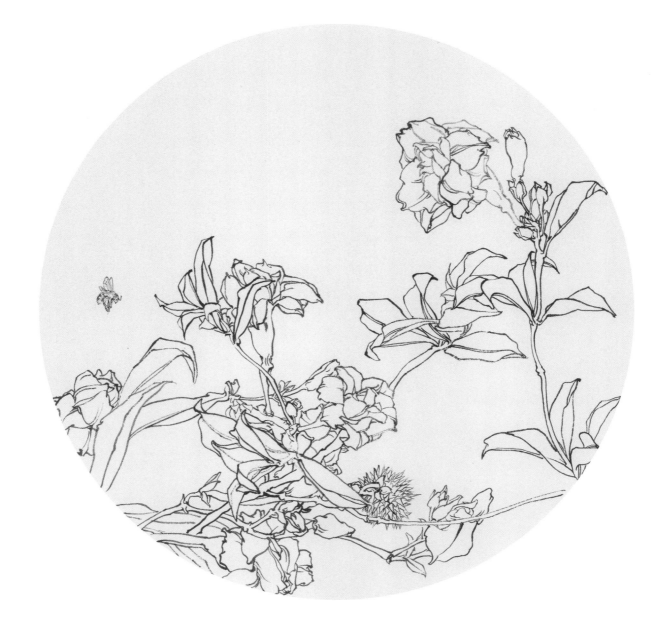

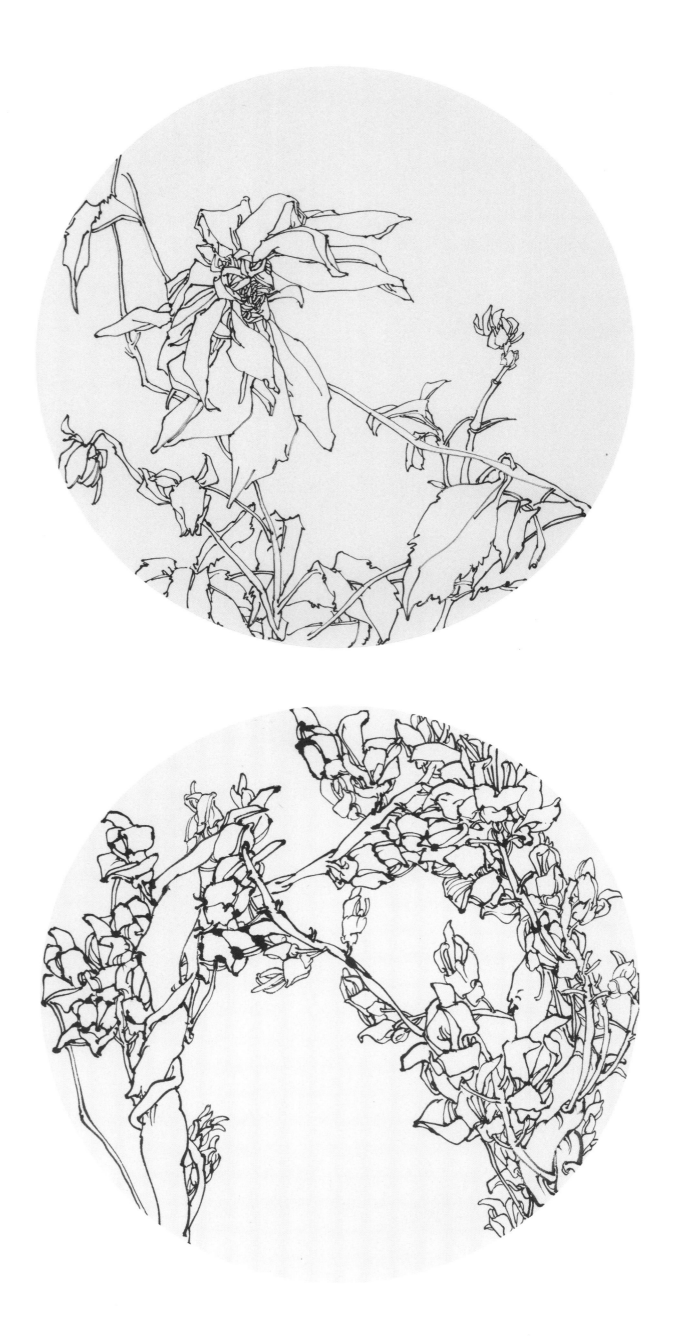

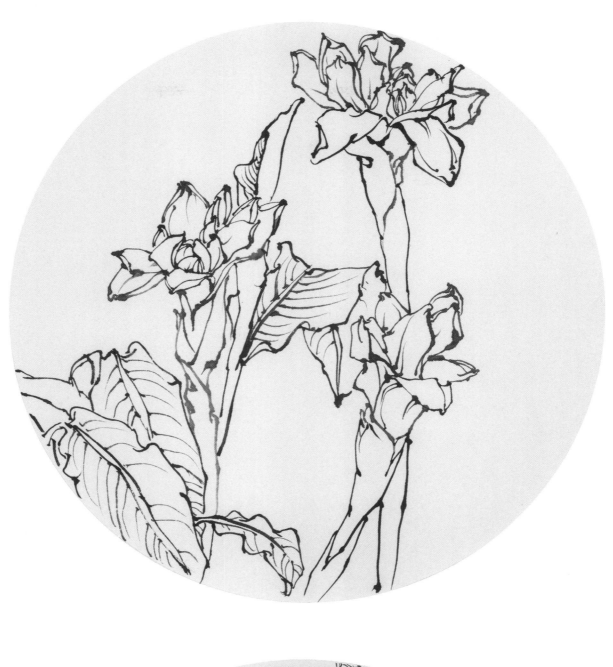

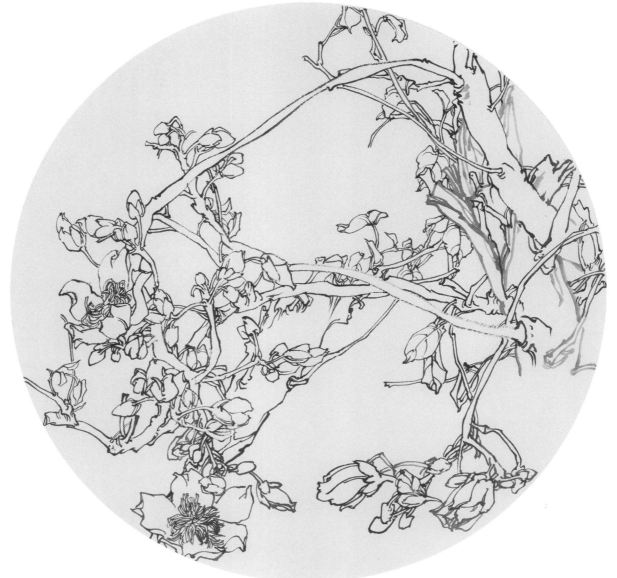

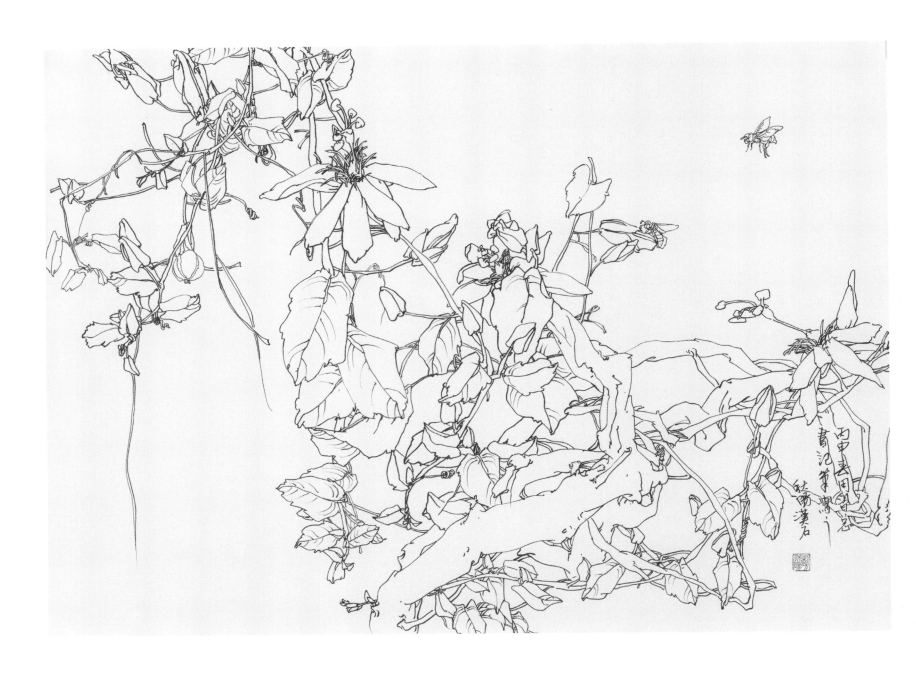